Pinta y descubre

Paint and discover

BARCELONA

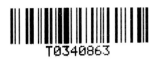

GERM BENET PALAUS

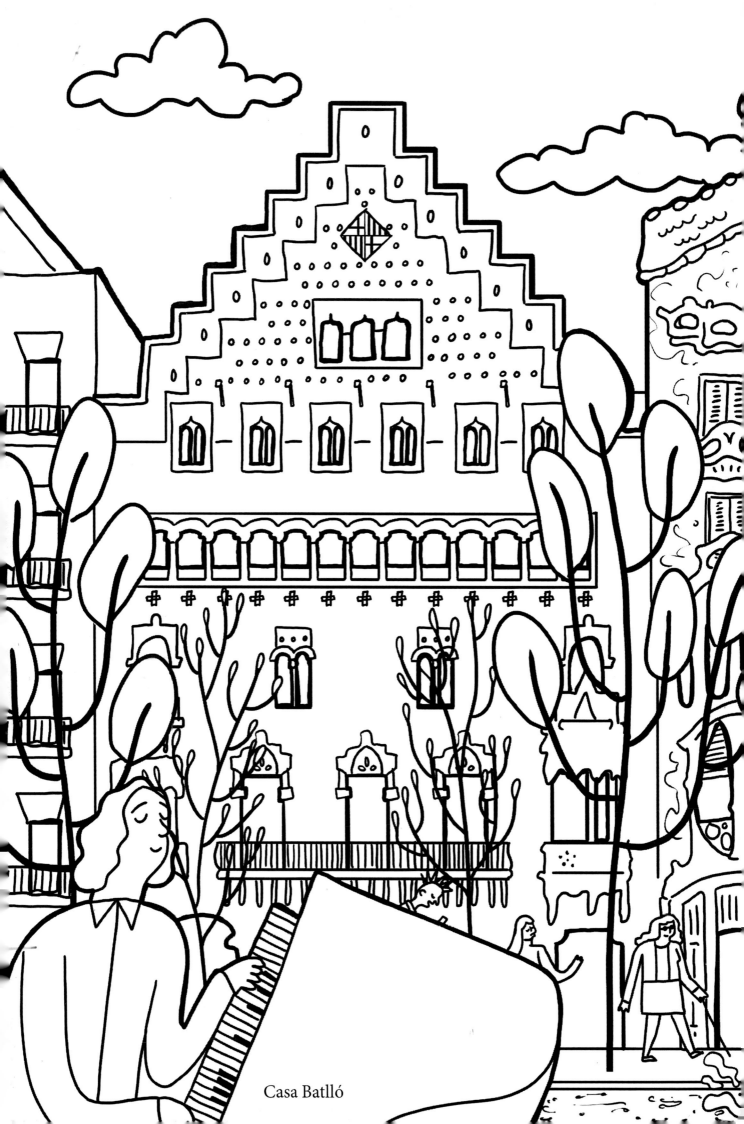

Casa Batlló

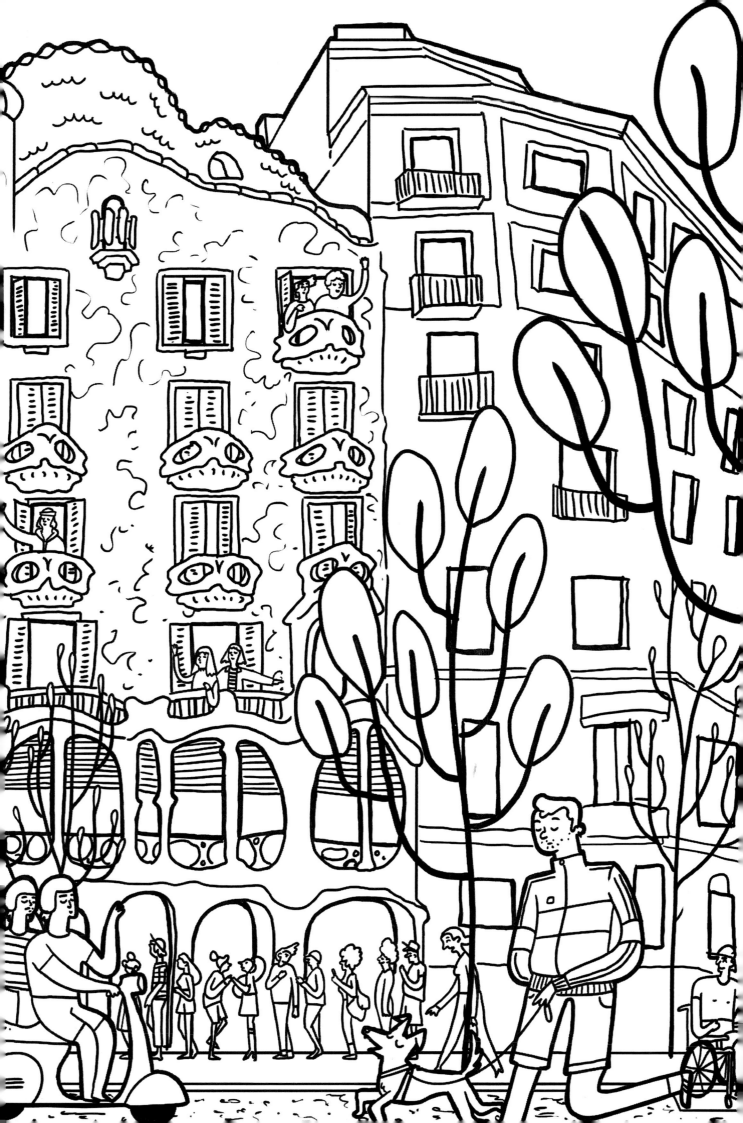

Sagrada Família

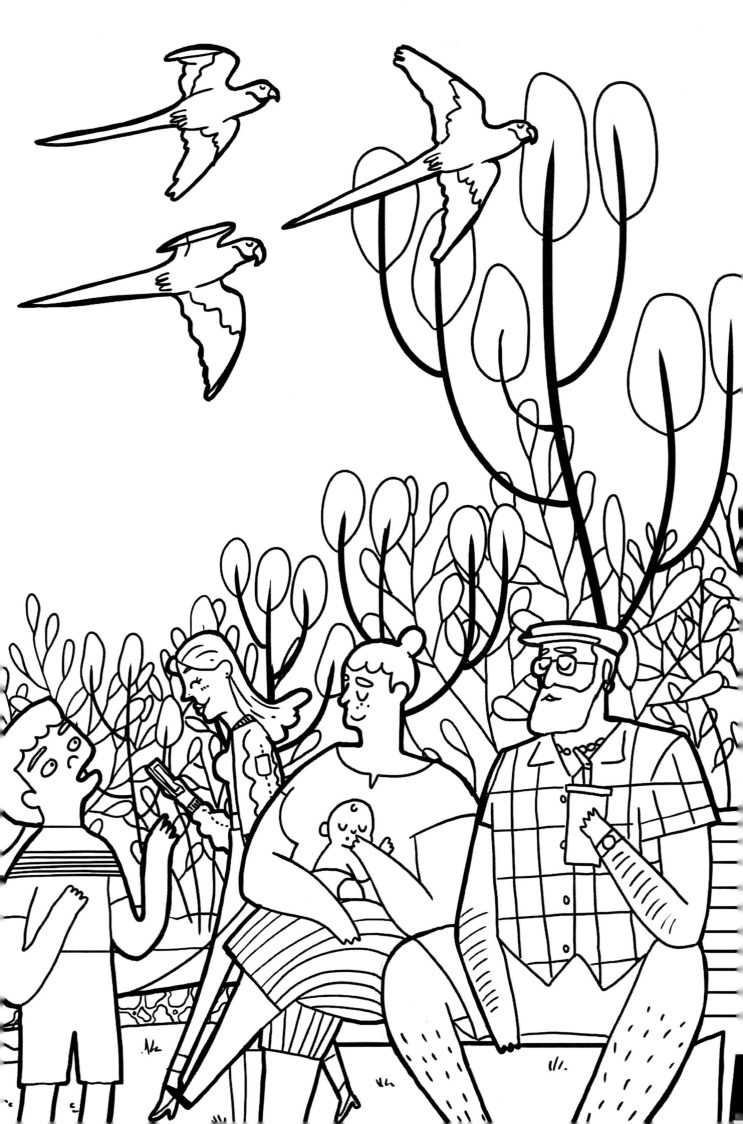

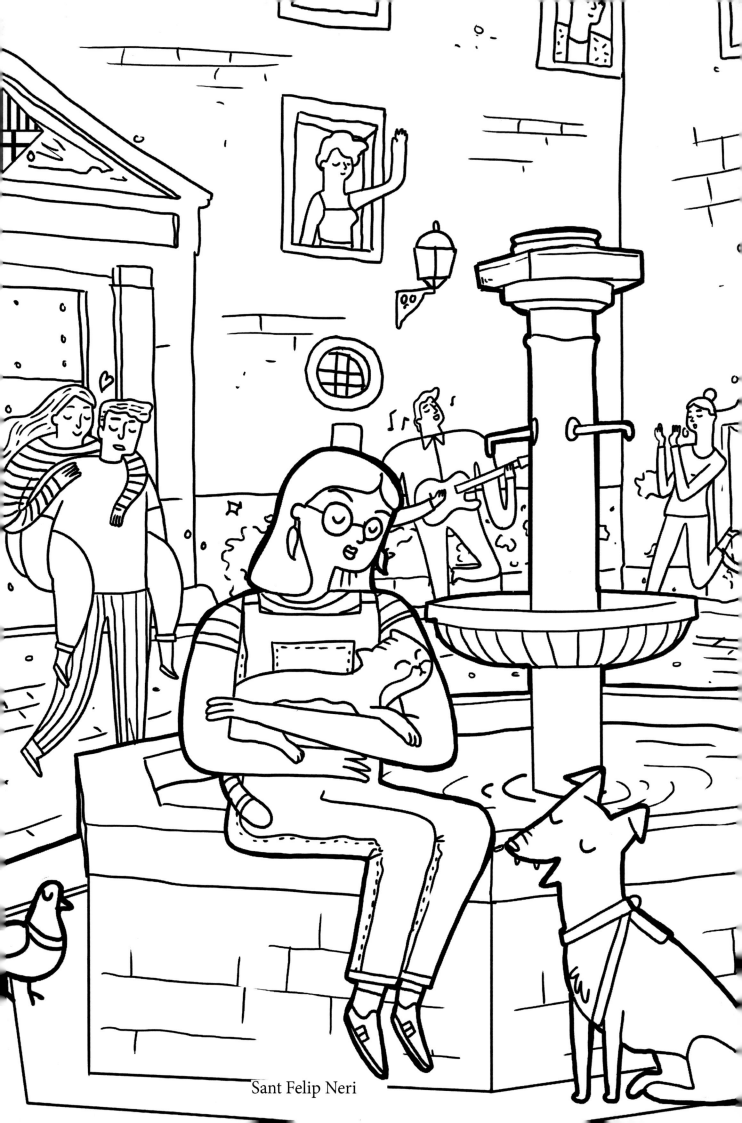

Sant Felip Neri

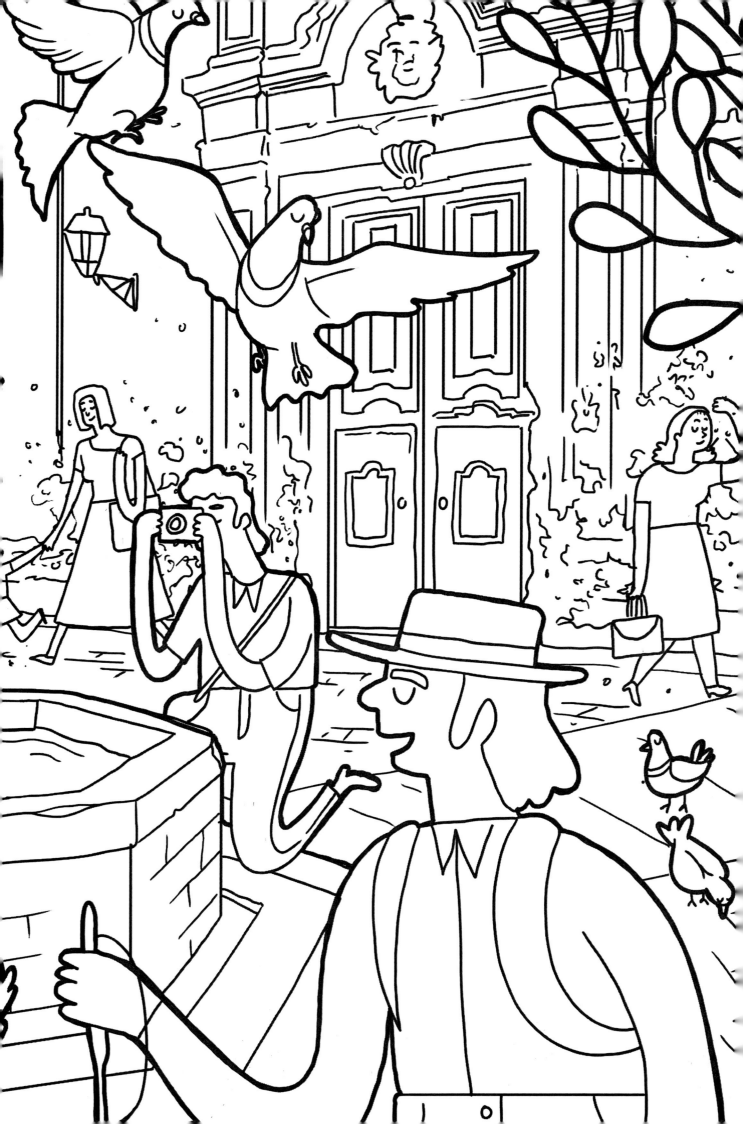

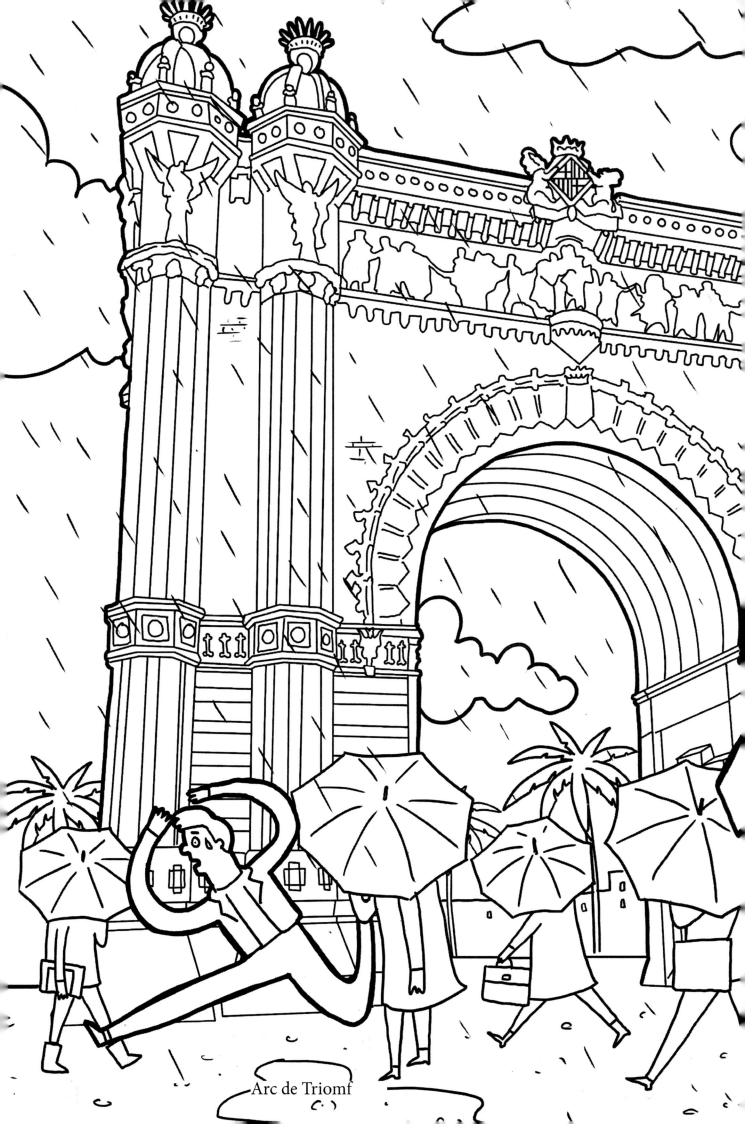

Arc de Triomf

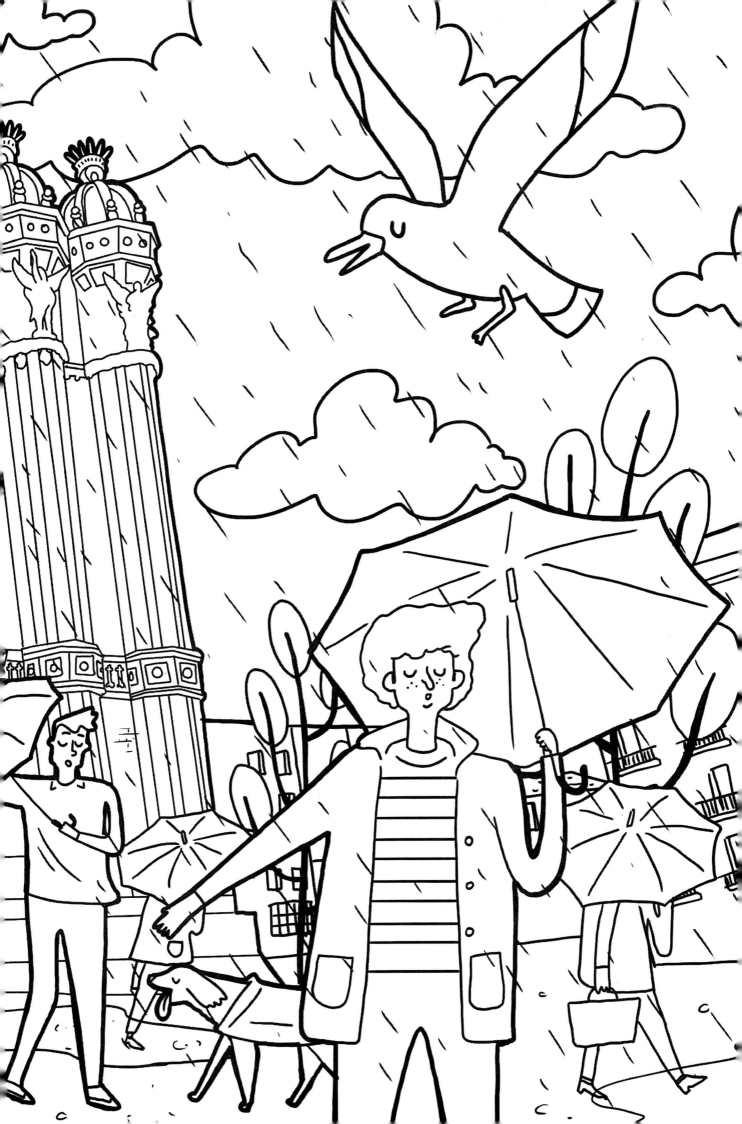

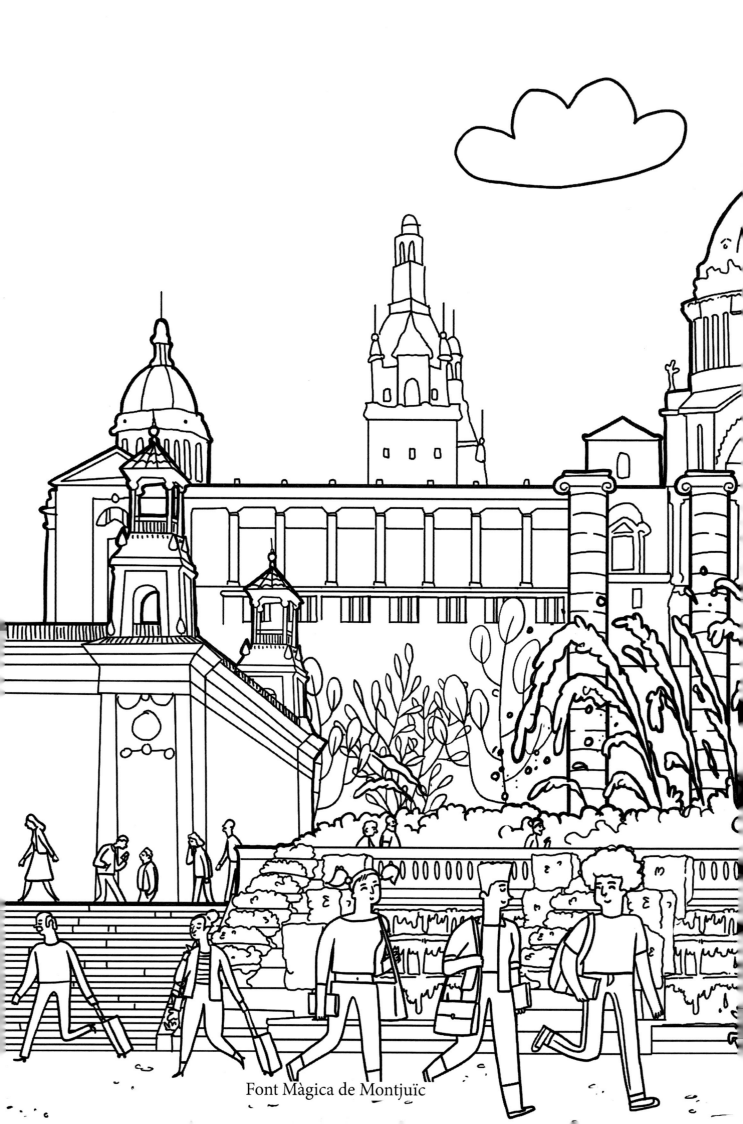

Font Màgica de Montjuïc

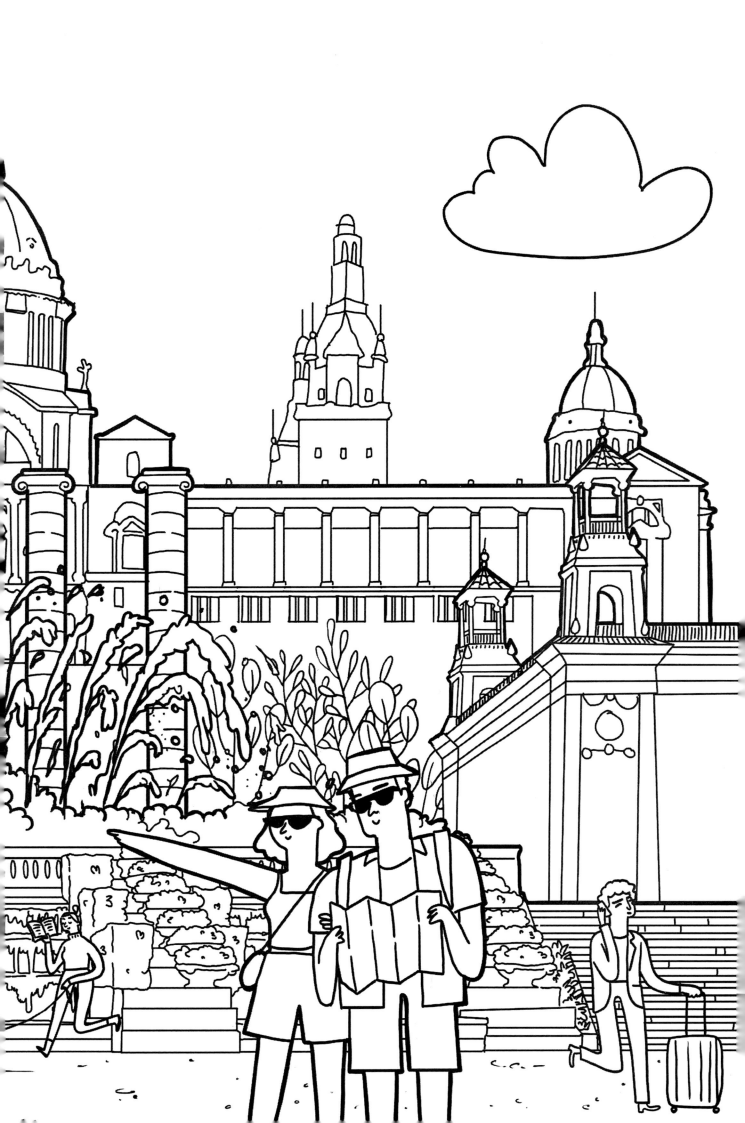

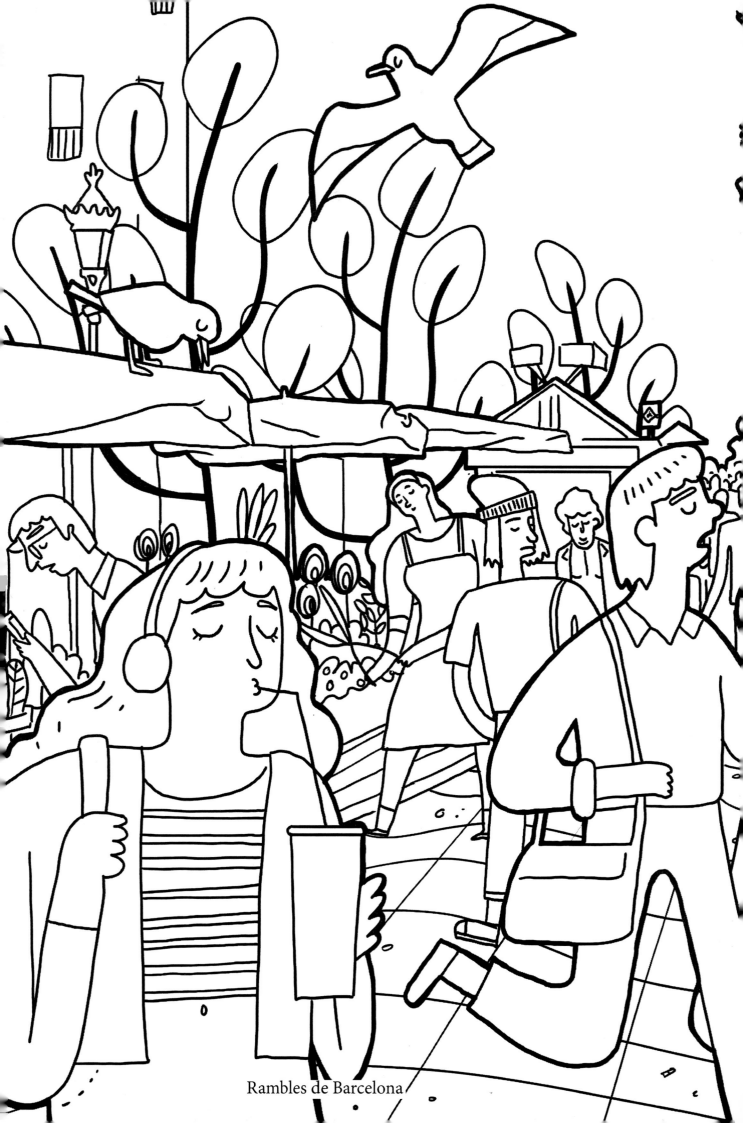

Rambles de Barcelona

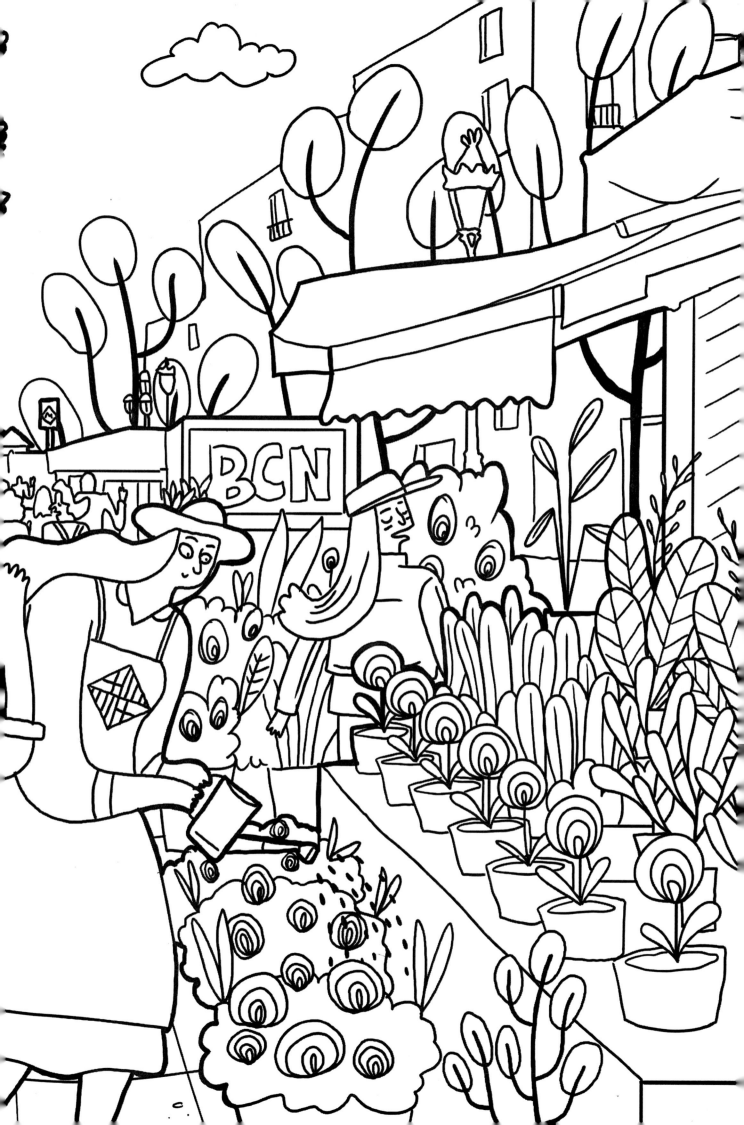

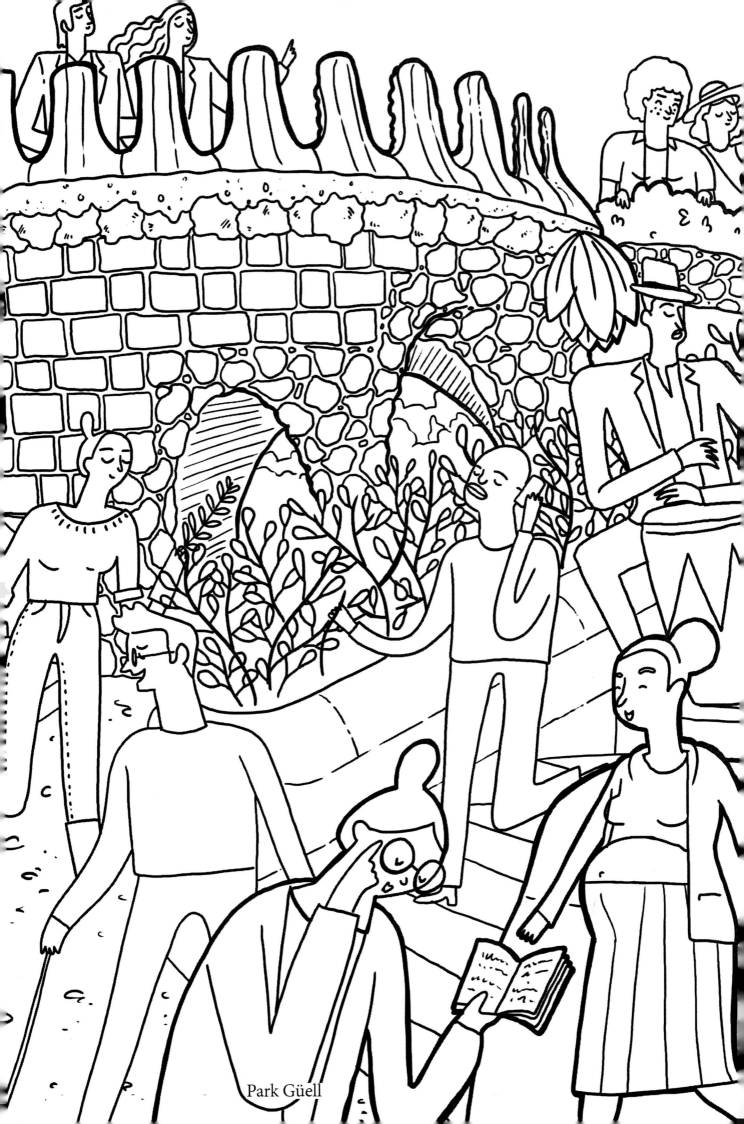

Park Güell

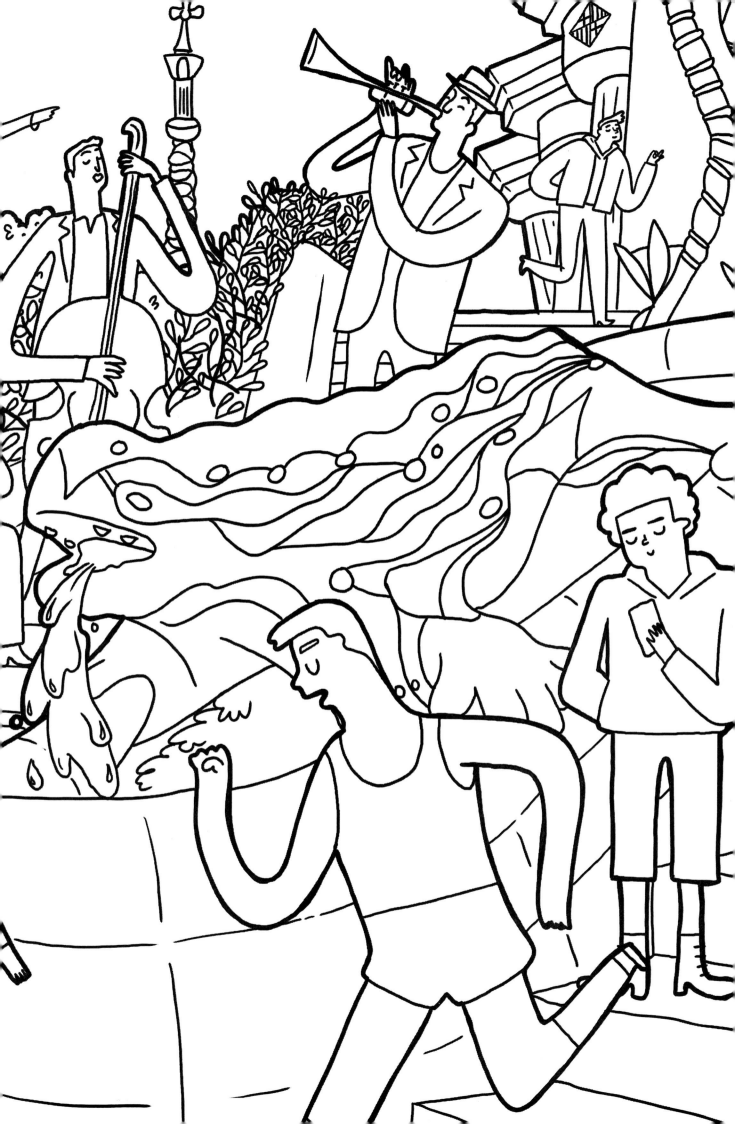

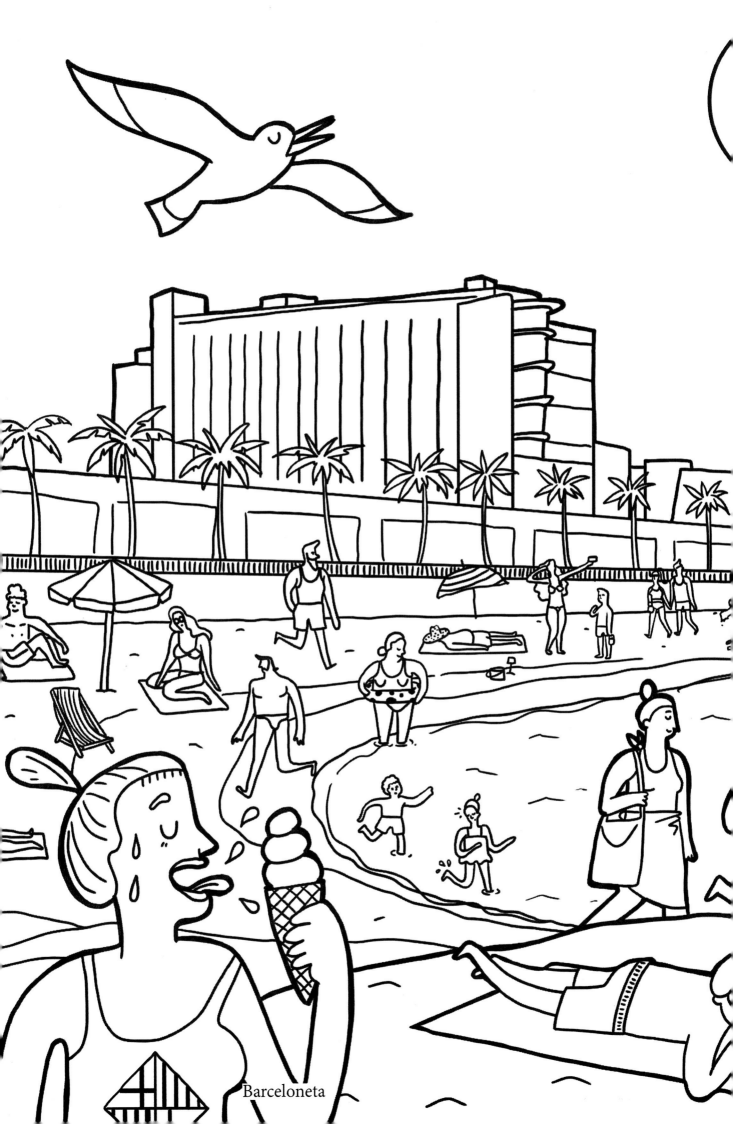

Barceloneta

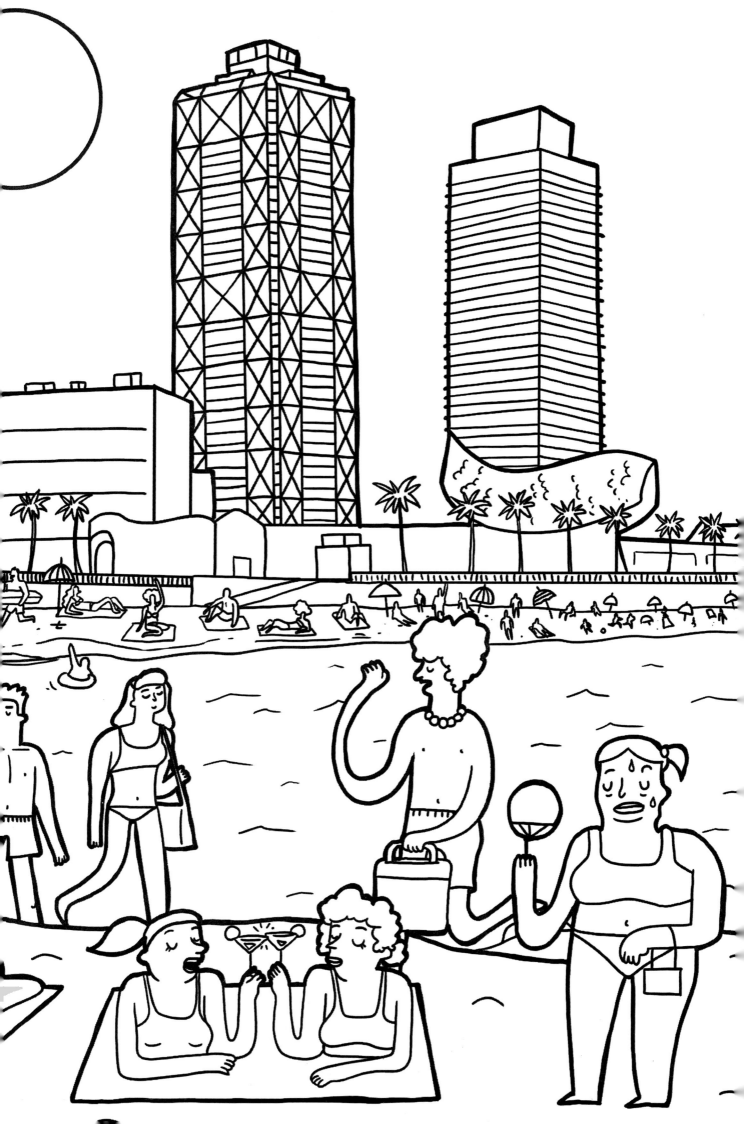

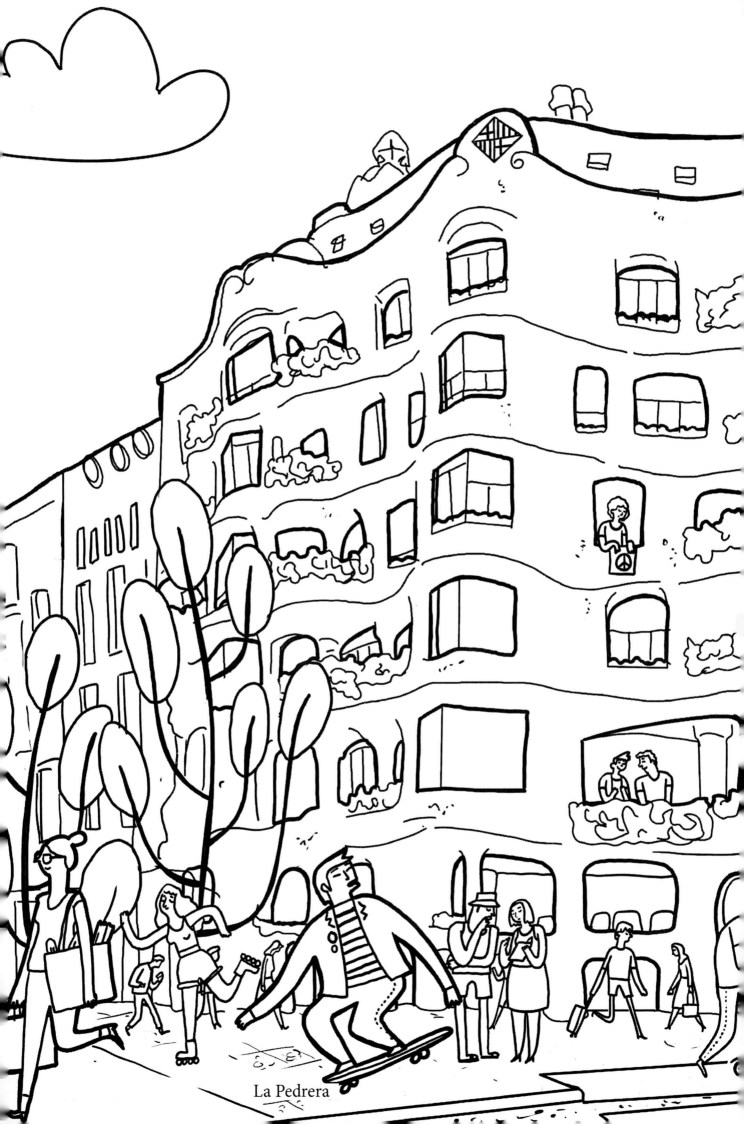

La Pedrera

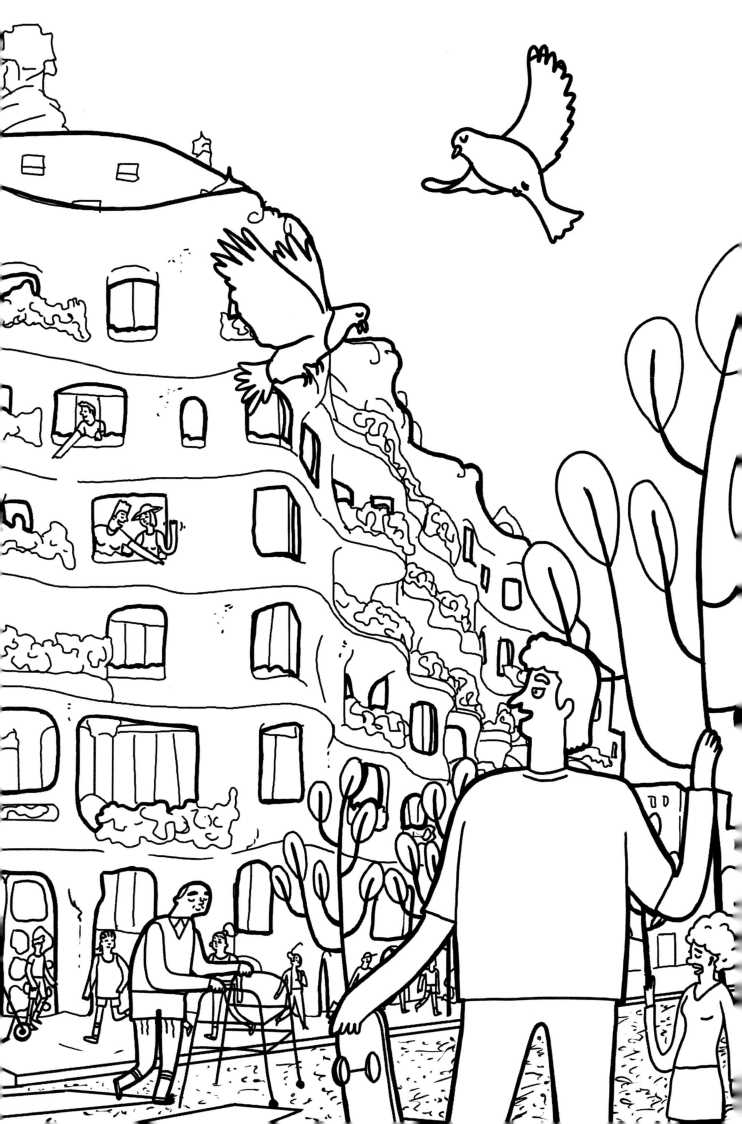

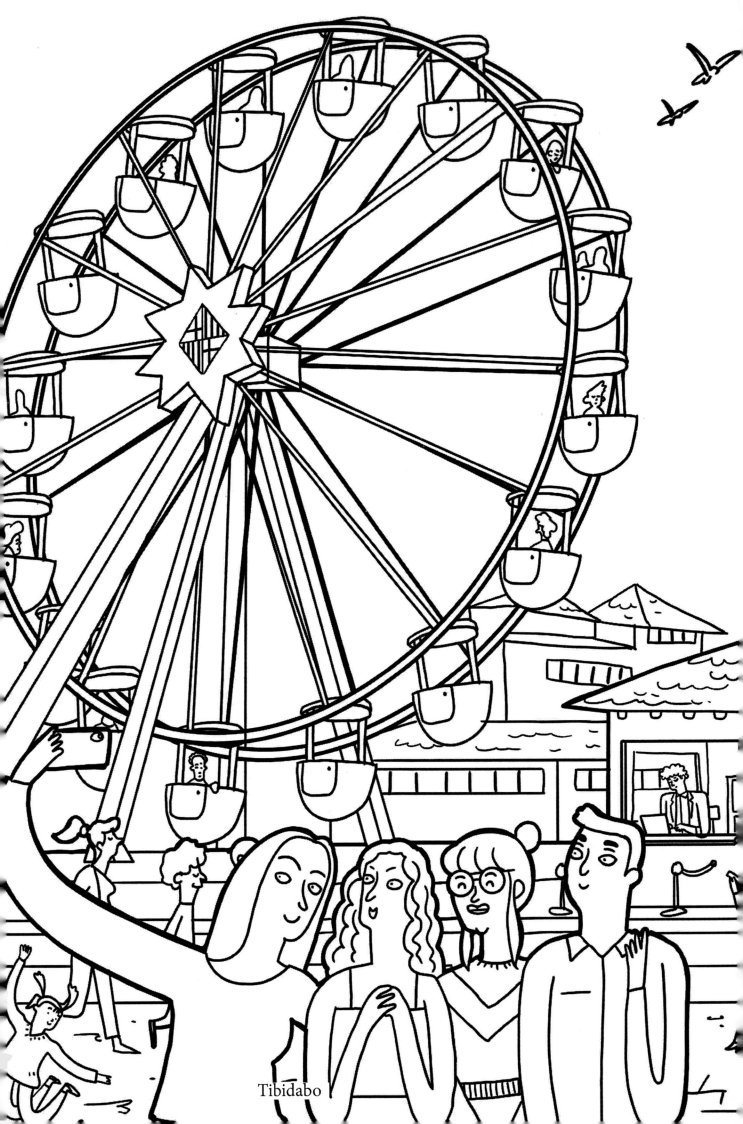

Tibidabo

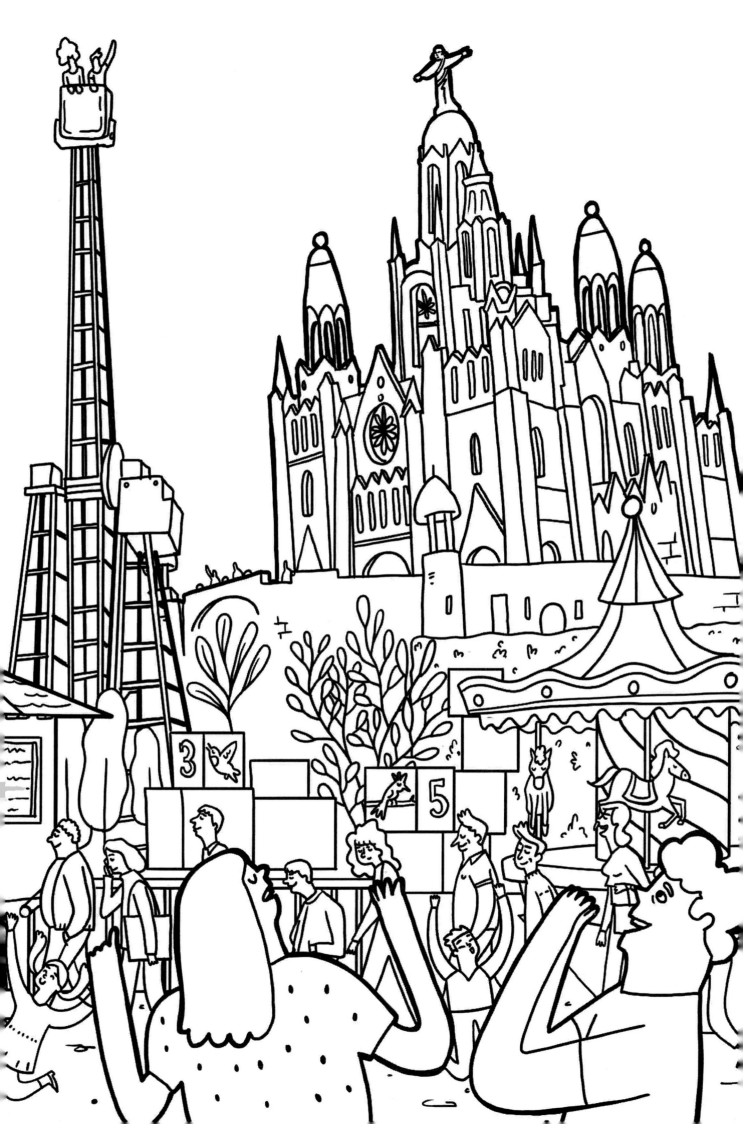

Dibuja y pinta tu Barcelona
Dibuixa i pinta la teva Barcelona
Draw and paint your Barcelona

Libros para colorear en esta misma editorial:

Puedes visitar nuestra página web
www.redbookediciones.com
para ver todos nuestros libros a través de este QR:

Puedes seguirnos en:

redbook_ediciones

@Redbook_Ed

@RedbookEdiciones

© 2023, Redbook Ediciones, s. l., Barcelona
Diseño de cubierta: Regina Richling
Ilustraciones: Germ Benet Palaus
ISBN: 978-84-9917-710-6
Depósito legal: B-10.389-2023

Impreso por Edicions 44
Carrer Antoni Gaudí 7 (Pol. Ind El Cros)
08349 Cabrera de Mar (Barcelona)

Impreso en España - *Printed in Spain*